Autumn Season Dot to Dot Book

This Autumn Dot to Dot Book belongs to:

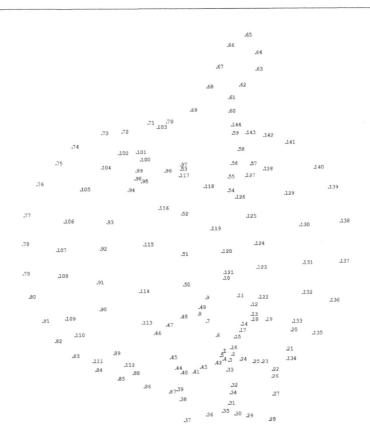

Copyright © 2019 Adult Puzzle Books

.65 .66 .64

.141

.67 .63

.62 .68 .61 .69 .60

.71 .70 .144 .73 .72 .59 .143 .142

.74 .58 .102 .101 .100 .75 **.**56 **.**57 .104 .140 .128 .99 .96 .55 .127 .117

.98,95 .76 .118 .139 .105 .54 .126 .94 .129

.116 .52 .77 .125 .106 .138 .93 .130 .119

.124 .115 .78 .92 .107 .120 .51

.137 .131 .123 .121 .10 .79 .108 .91 .50

.114 .132 .11 .122 .80 .9 .136 .12 .49 .90 .13 .18 .19 .48 109

.81 .133 113 .47 20 .17 .135 .46 .110 .6 .15 .82

1 2 .21 .89 .83 .134 .25.23 .111 .112 .44 .43 .40 .41 .84 .33 .22 .88 .26 .85 .32

.37

.36

.28

.86 .87-39 .34 .38 .31 .35 .30 .29

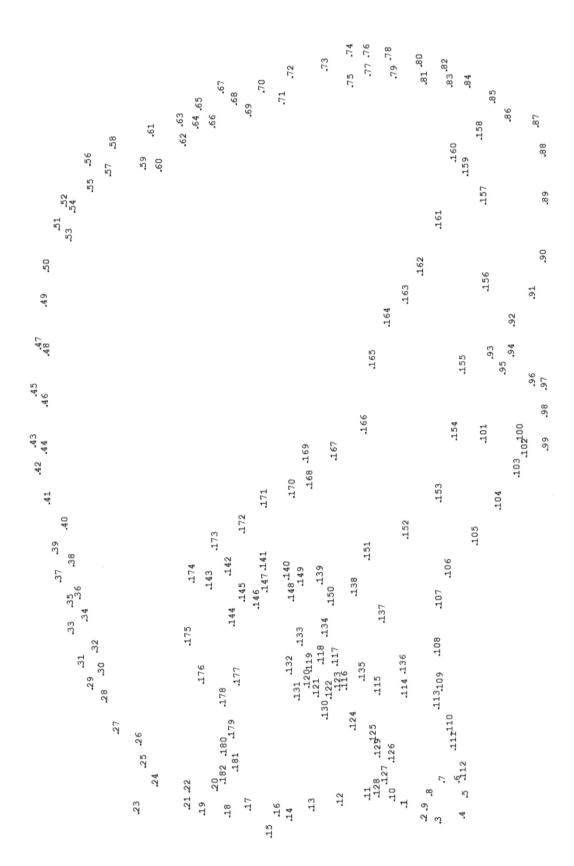

.43

.42

.44 .40 .82 .76 .41 .39 .77 .81 .45 .83 .75 .78 .38 .80 .78 .46 .84 .79 .70 .85 .69 .127 .126 .128 .73 .37 .86 .47 .68 125,129 .48 .72 .36 .87 .121 .122 .123 .1139 .35 .71 .50 .112 .88 .67 .49 .111 .110 .34 .118 .117 .116 .113 .51 .114 .33 .52 .5 .6 .109 .53 .7 .32 .66 .91 .108 .8 .54 .55 .18 .92 .107 .31 .98 .1 .19 .20 .17 .93 .106 .97 .56 .16 .15 .65 .96 .10 .12 .14 .94 .21 .30 .58 .57 .105 .95 .99 .11 .13 22 .100 .29 .64 .59 .60 101 .23 28 104 103 24 .61 .102 26 27 .25 .63 .62

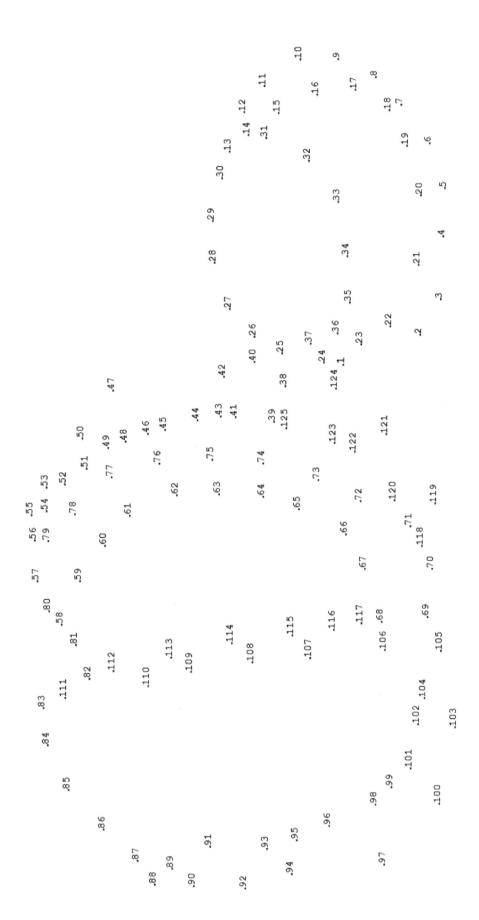

.64 .65 .66 .62 154 138 137 136 .67 .61 .60 .153 .139 .142 .143 .135 .68 .152 .151 .140 .150 .144 .134 . .59 .58 .144 .134 .69 .149 .57 .148 .50 .145 .133 .70 .51 .147 .49 .146 .52 .55 .54 .53 .48 .130 .131 .71 .128 .117 .127 .118 .126 .73 .129 .47 .46 .45 .119 .125 .76.74 .115 .44 .120 .82 .77 .75 .114 .124 .121 .113 .122 .83⁸¹ .78 .43 .80 .106 .112 .84 .105 .42 .104 .111 .89 .85 .103 .107 .108 .110 .9088 .86 .40 .102 .10995 .9187 .20 .39,21 .19 .101 .92 .38 .23 .22 .18 .100 .96 .9 .93 .93 .6 .25 .36 .17 .99 .97 .10 .35 .16 .98 .11 .26 .15 .14 .13 .12 27 .3 .33 .2 .31 .32 .1

.28 .29

.30

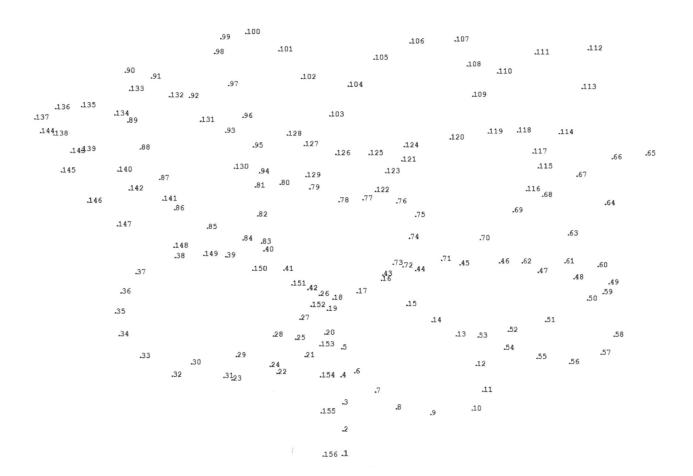

	e I.a.,			

.36 .35 .33 .34 .32 .38 .37 .40 .39 .42 .63 .43 .62 .31 .65 .61 .59 .58 .30 .60 .45 .57 .56 .55 .29 .67 .54 .46 .28 .21 .68 .22 .53 .69 .47 .20 .52 .26 .23 .19 .70 .48 .78 .24 .51 .25 .18 .49 .79 .77 .80 .50 .72 .17 .74 .73 .13 .81 .76 .75 .82 .12,.11 .83

.84 .10

.85 .9

.86

.87

.88 .6 .4 .89 .5 .5

.90

.1 .2

_				

```
126-124 123 122
                                                                                      .113 .114 .116
                                                                                          206 213 119118 117
                                                                                                          .121
                                                                                                                         167 241 174 184 195 197 203 204 131 129 128 166 168 1515 185 196 140 137 133 132 132 136 140 137 135 135
                                                                         110
201. 108 109 111
112 112 111 112 112 112 112 112 117
                                                                                                  .201
.193 .190 .190
                                                                       .106
                                            .227 .226.218 .103 .104
                                .90 .2330 .232 .22221
                     94
                   .93
                                                                                                               239 .176
                    .92
                                                    235
                                                                               237
                          .91
                                         .86 .87 .88 .89 .234 .229
                                                                      .236
                                                                                                                                                                        162
11
12
13
                                                                                                                                                                                                                              .16.6
                                                                                                                                                                                                                      157
                                                                                                                                                                                                            1
                                                                                                                   242
                                                                                                                                                                                                                                           .22.2019<sub>18</sub> .1'.5
.1'.2 .3 .4
                                                      247
                                                                  246
                                                                                                                                                                        28
                                                                                       .244
                                                                             .249245
                                                        281 278 273.271 263 255 248
                                                                                                                                                         .29
                                                                                                                                            30
                                                                                                                                                                                       27
                                                                                                                                                                                                 .26
                                                                                                                    .259 .251
.41.40 .37.35.34 .31
                                                                 .54 .53 .282 .277.274 .270 .262.256
                                            272,264
                                                                              .49 .276275 .269 .261 .257
                                  .70 .77 .78 .84 .85
                                                                                                     .46 .268 .258
                                           279
                     .79 .83
                                                                                            267
                                                 .58 .57 .280
                .82
                       .68 .71 .76
                                                                                            74.
           .80
.
1
                                 .61 .64 .69
           74
      .73
                          99.
                      .67
```

55

.60

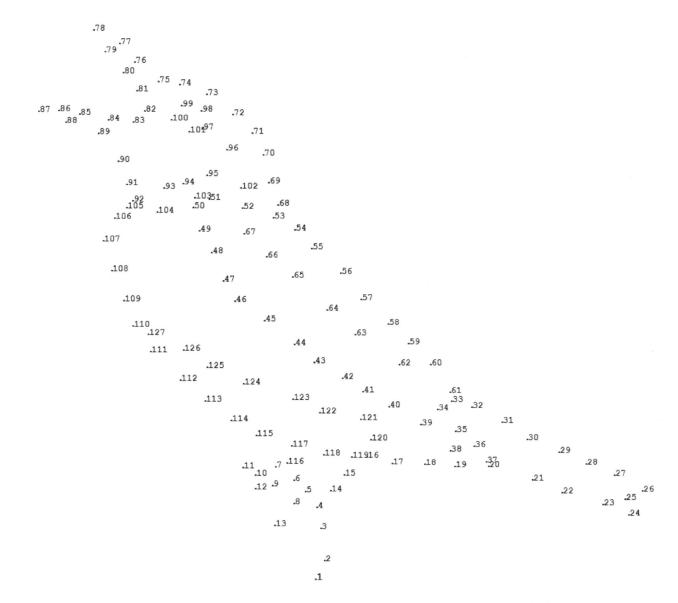

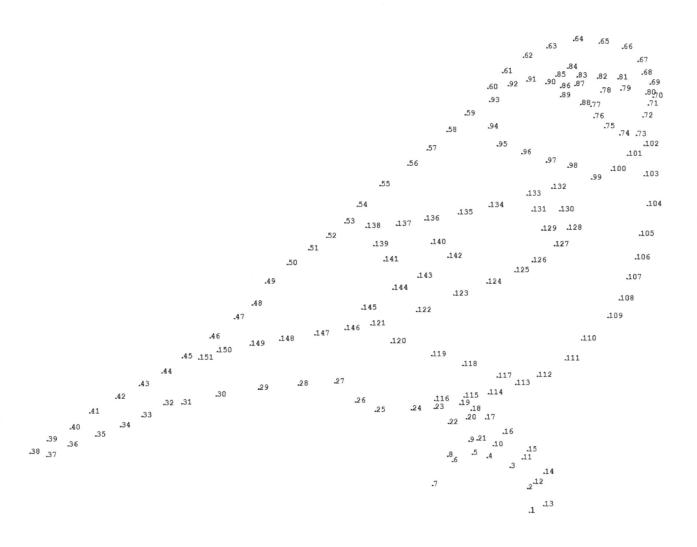

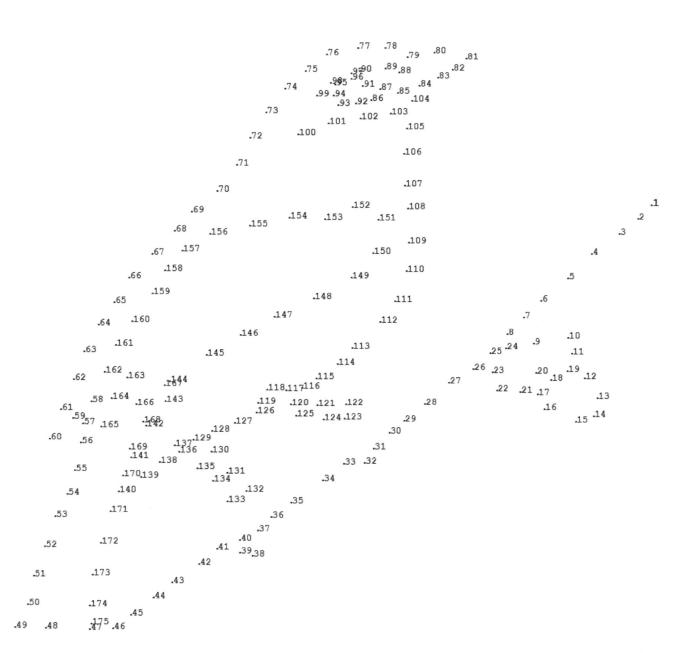

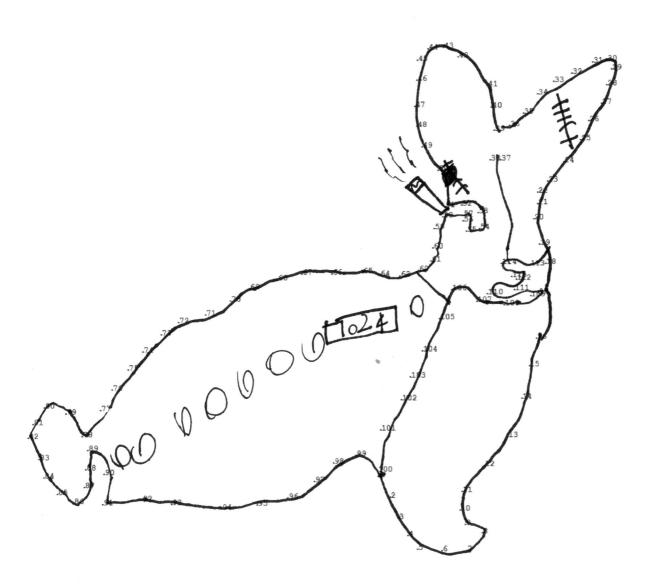

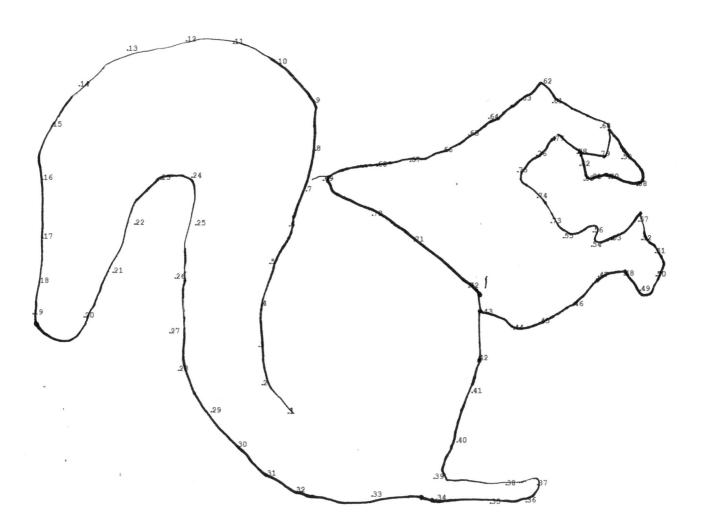

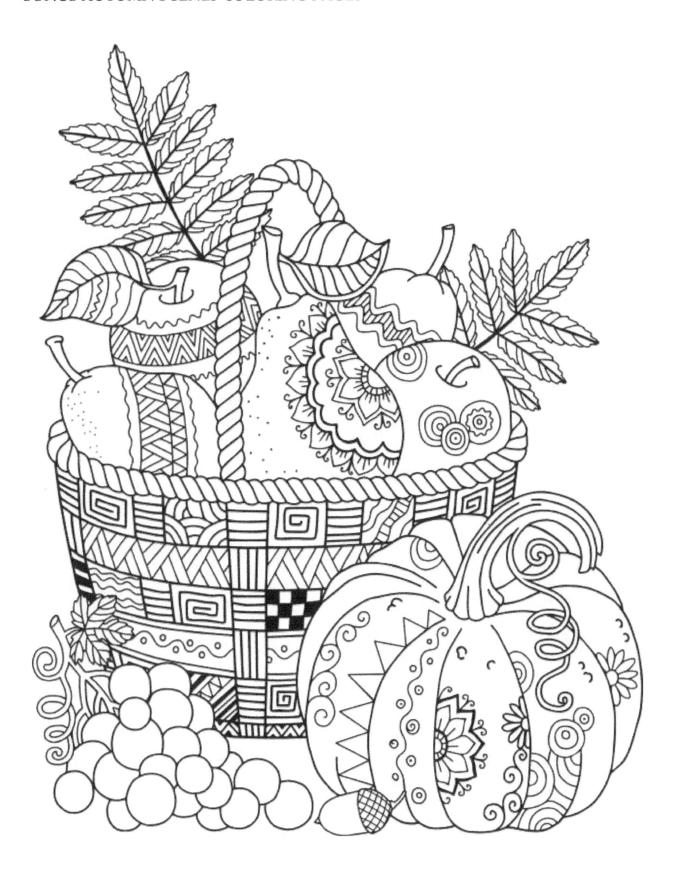

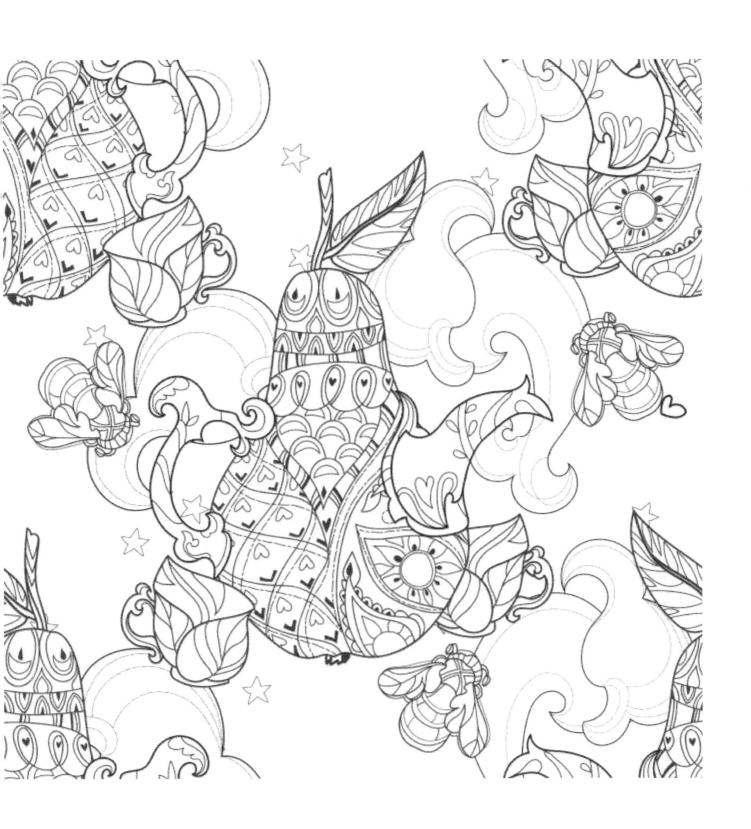

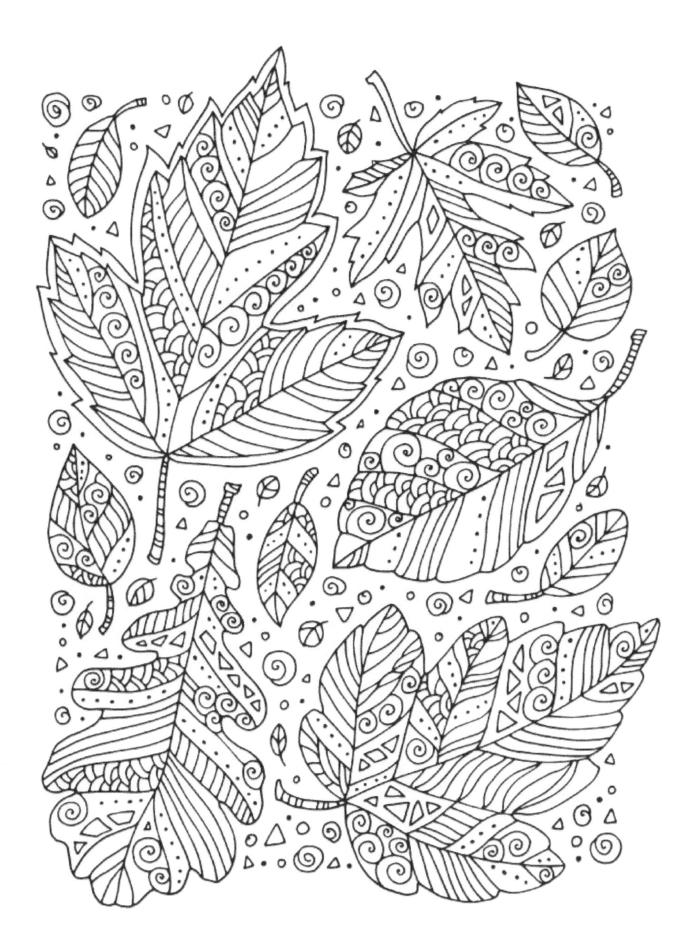

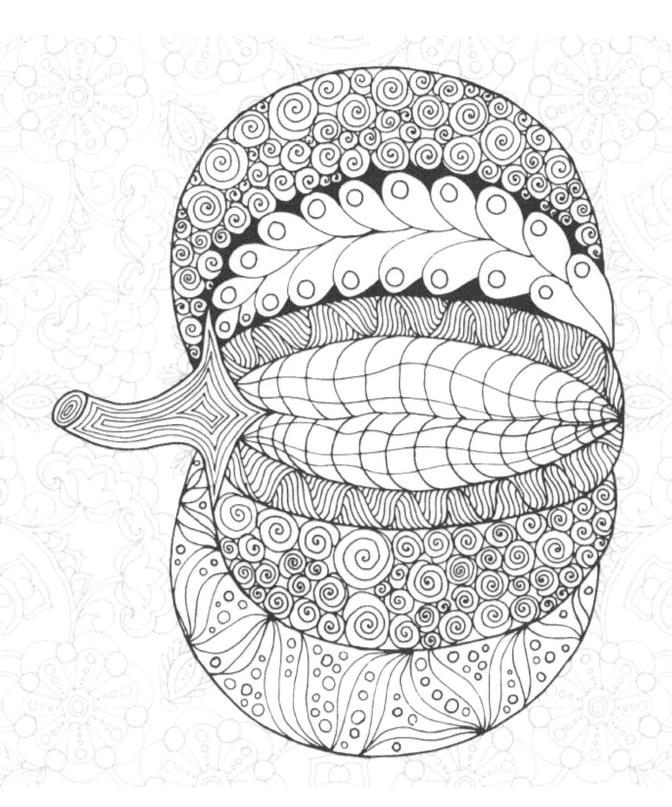

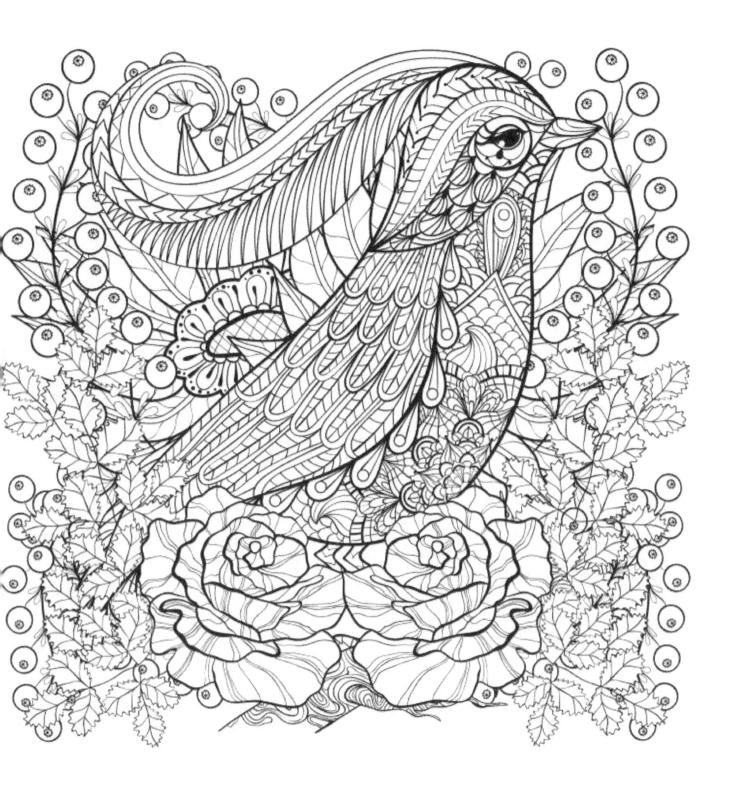

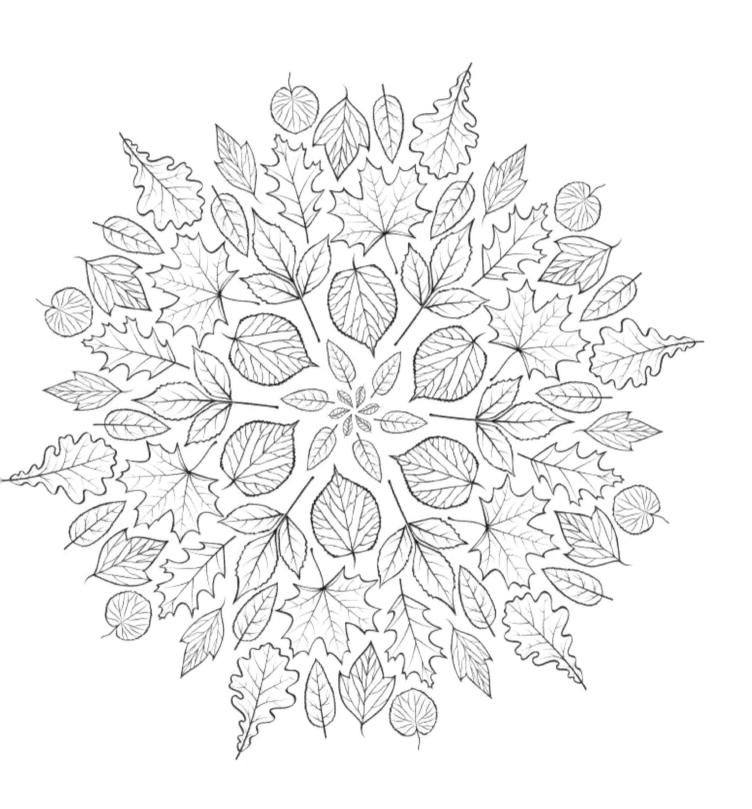